张猛龙碑

传世碑帖精选

[第四辑·彩色本]

墨点字帖／编写

长江出版传媒
湖北美术出版社

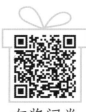

有奖问卷

前言

《张猛龙碑》全称《魏鲁郡太守张府君清颂之碑》，立于北魏明孝帝正光三年（五二二），无撰书人姓名。碑文正书，碑阳二十六行，行四十六字，后四行为题名及年月。碑阴十二列，行数不等。碑额正书大字「魏鲁郡太守张府君清颂之碑」。碑文记颂了魏鲁郡太守张猛龙兴办学校的功绩，碑石现存山东曲阜孔庙。

碑文书法用笔方圆并用，笔势平中有侧，险峻平正。以纵取势，体呈扁方，气势巍然雄伟，结体中宫紧密，四周笔画舒展，自然合度，妍丽多姿。全篇于整齐中富于变化，变化中归于平和。《张猛龙碑》的用笔和结体已经完全摆脱了隶书的痕迹，开启隋唐楷书之先河，是楷书发展成熟的重要标志，是北朝碑刻中最有代表性的碑刻之一。

历代名家对此碑可谓推崇备至，清代康有为在《广艺舟双楫》中将《张猛龙碑》列为「精品上」，并称「结构精绝，变化无端」。杨守敬《学书迩言》说「书法潇洒古淡，奇正相生，六代所以高出唐人者以此」。此碑对学习魏碑者来说，是非常经典的范本。

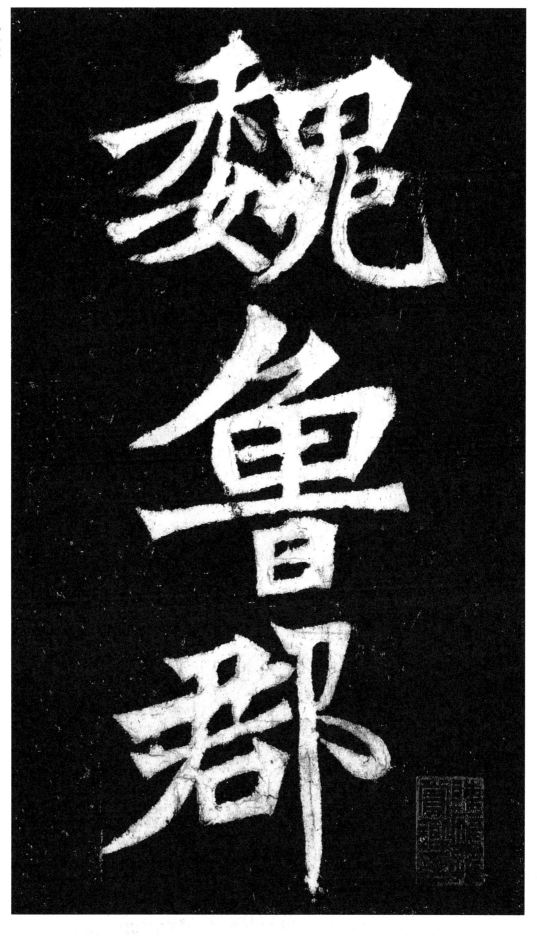

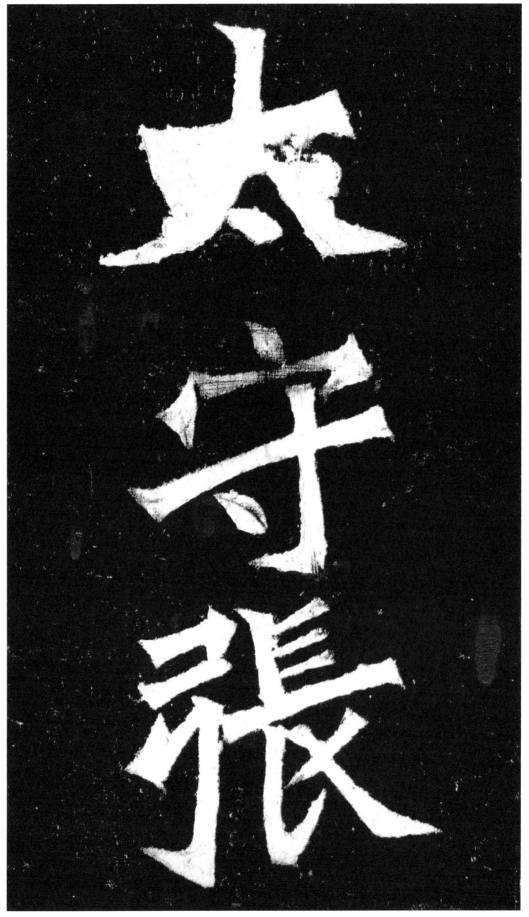

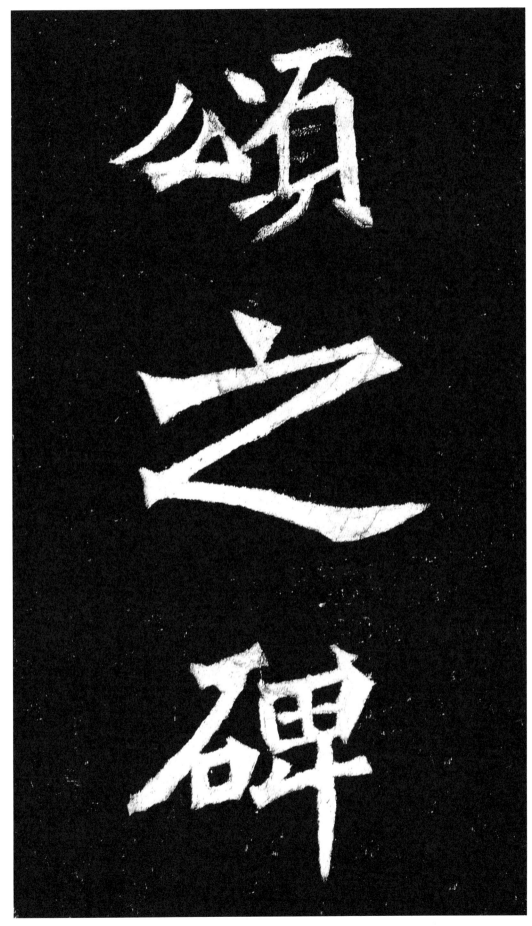

君讳猛龙。字神冏。南阳白水人也。其氏族分兴。源流所（所）出。故已备详世录。

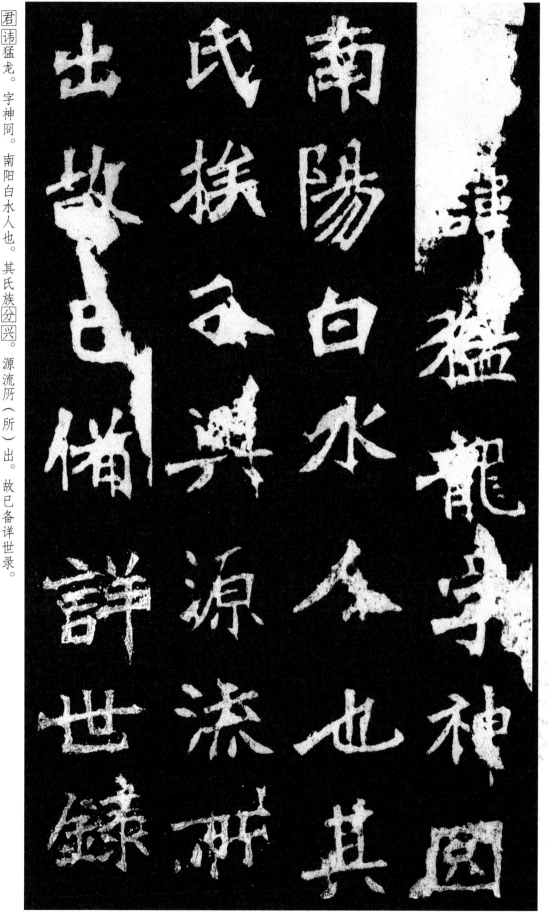

君讳猛龙字神
冏南阳白水今也其
氏族分兴源流所
出故已备详世录

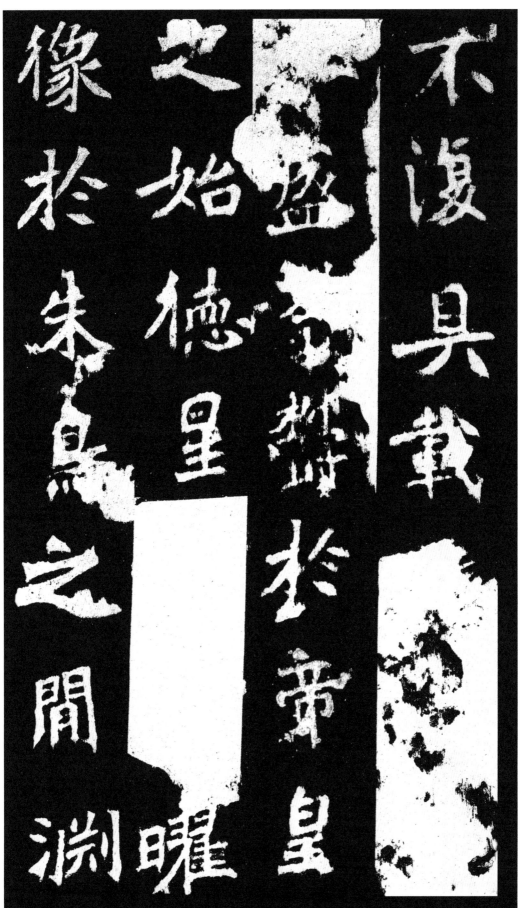

不复具载□。□□□盛。蓊郁於帝皇之始。德星□□。曜像於朱鸟之間（间）。渊

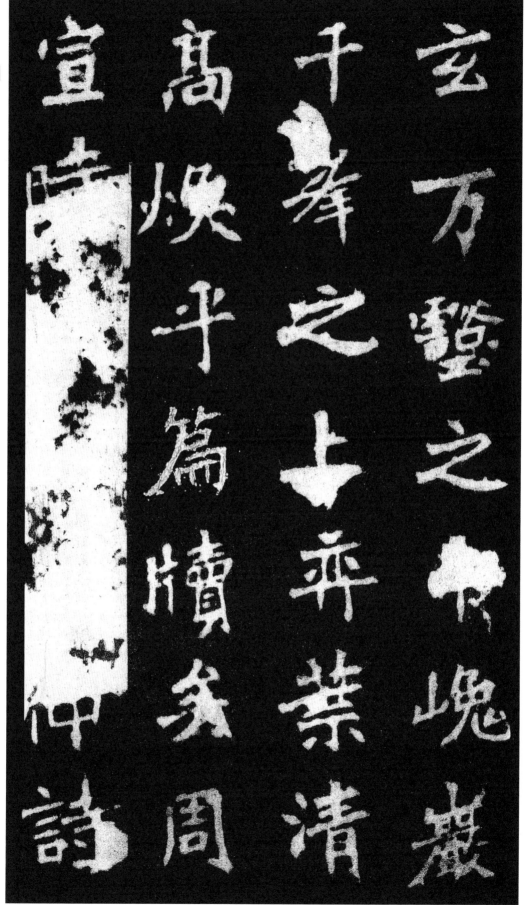

玄万鼚之[中]。巉巖（岩）千峯（峰）之上。弈（奕）叶清高。焕乎篇牍矣。周宣时。□□张仲。诗

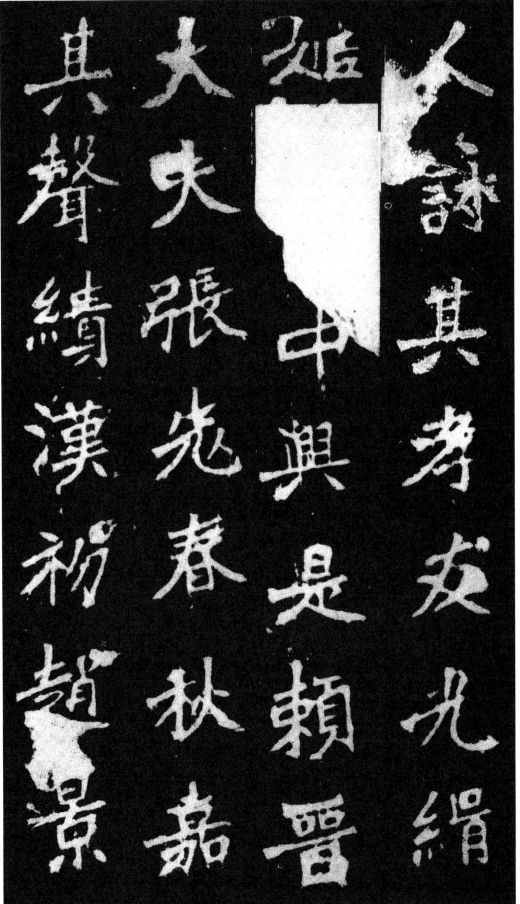

人咏其孝友。光缉姬氏。中兴是赖。晋大夫张弢（老）。春秋嘉其声绩。汉初赵景

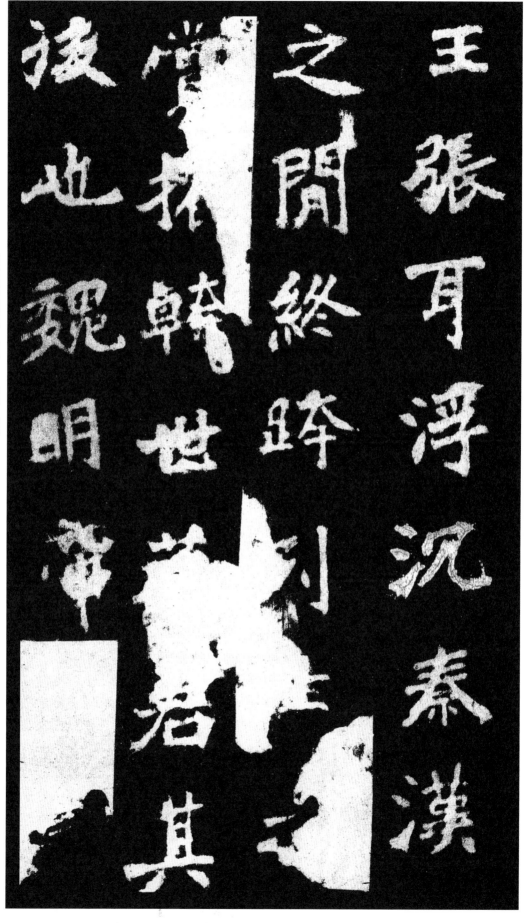

王张耳。浮沉秦汉之间（间）。终跨列土之赏。擢干世著。君其后也。魏明帝景

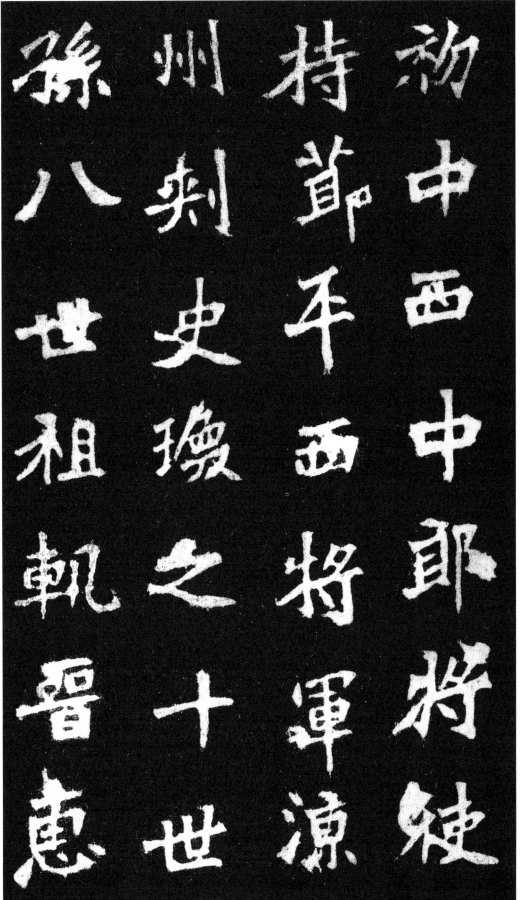

初中。西中郎将。使持节。平西将军。凉（凉）州刺史瑗之十世孙。八世祖轨。晋惠

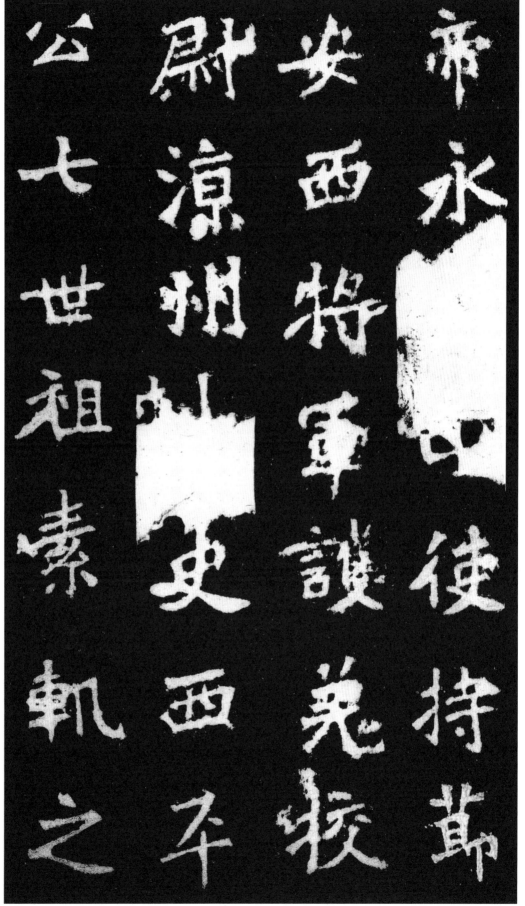

帝永兴囯甲使持节。
安西将军。护羌校尉。凉（凉）
州刺史。西平公。七世祖素。轨之

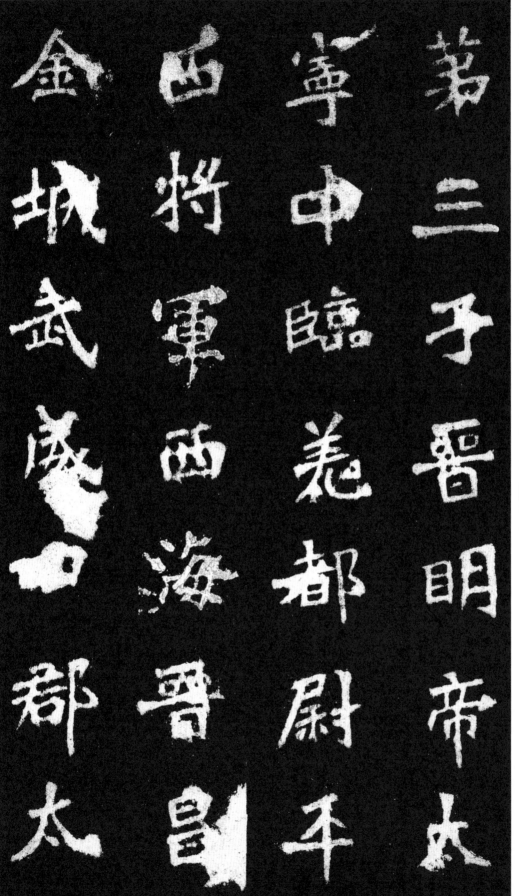

第三子。晋明帝太宁中临羌都尉。平西将军。西海。晋昌。金城。武威四郡太

第三子晋明帝太宁中临羌都尉平西两海晋昌金城武威四郡太

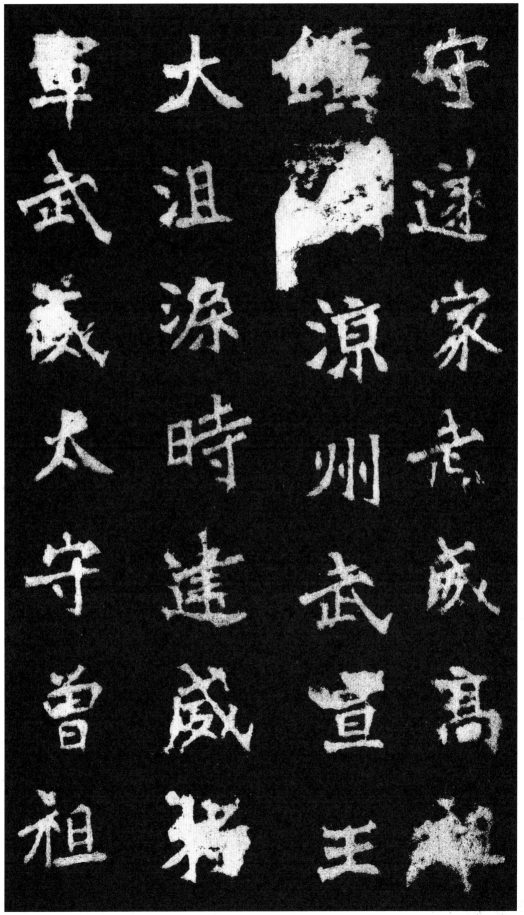

守。遂家武威。高祖钟信。凉（凉）州武宣王大沮渠时建威将军。武威太守。曾祖

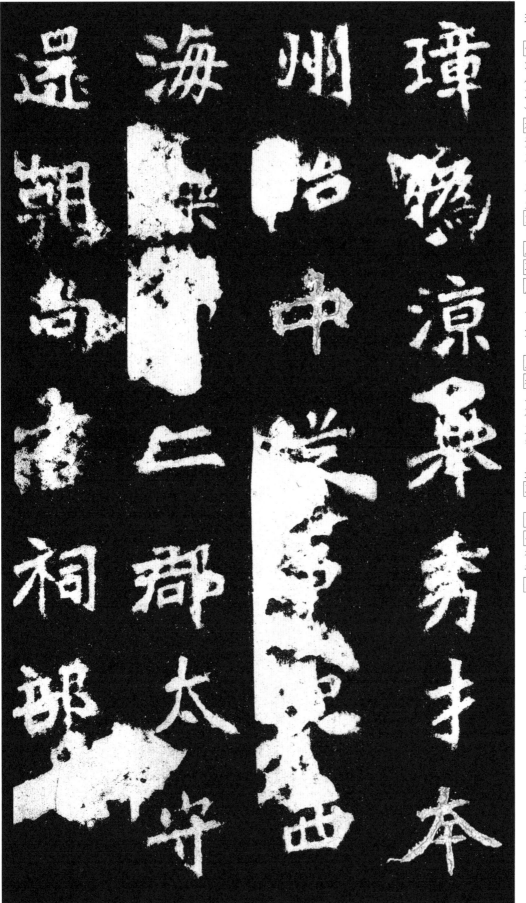

璋。伪涼（涼）举秀才。本州治中从事史。西海。乐都二郡太守。还朝。尚书祠部郎。

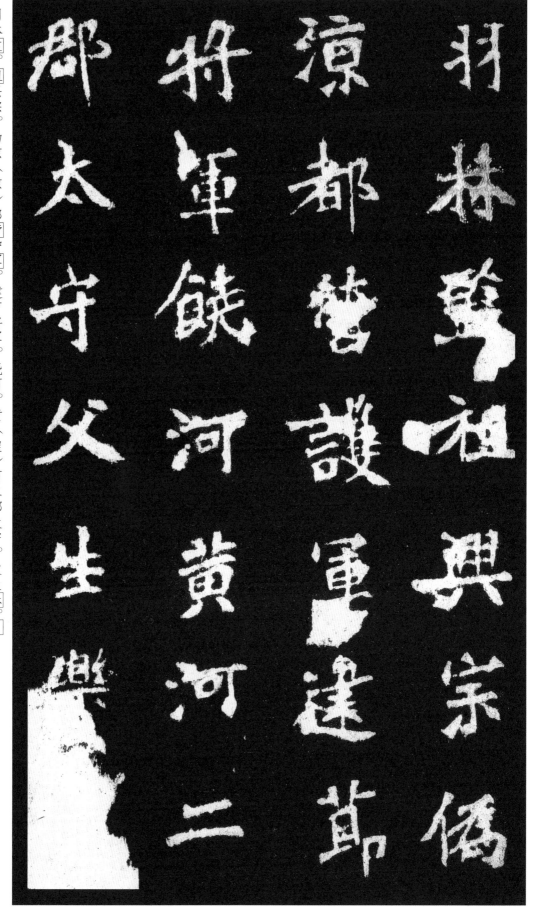

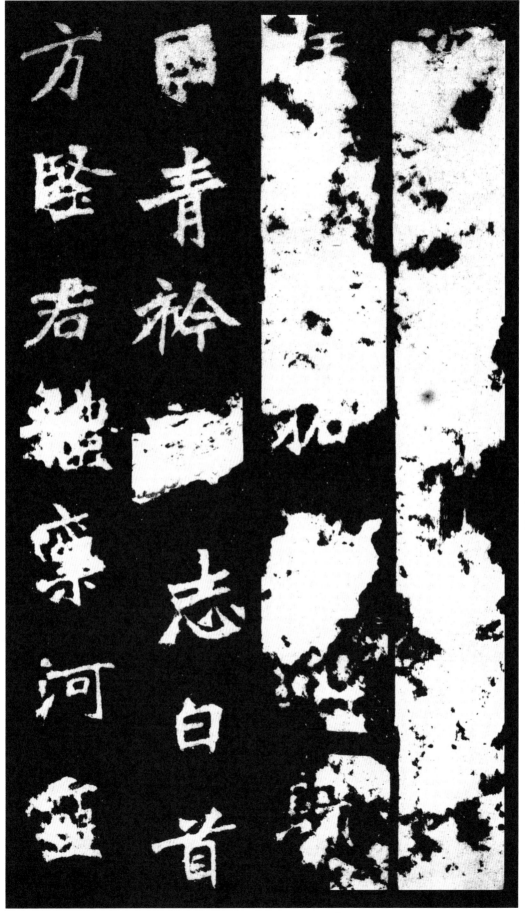

□□□□□□□□□□□□归国。青衿之志。白首方坚。君体稟河灵。

神资岳秀。桂质兰仪。点弱露以怀芳。松心□节。□□□□。□□□□。□□成。

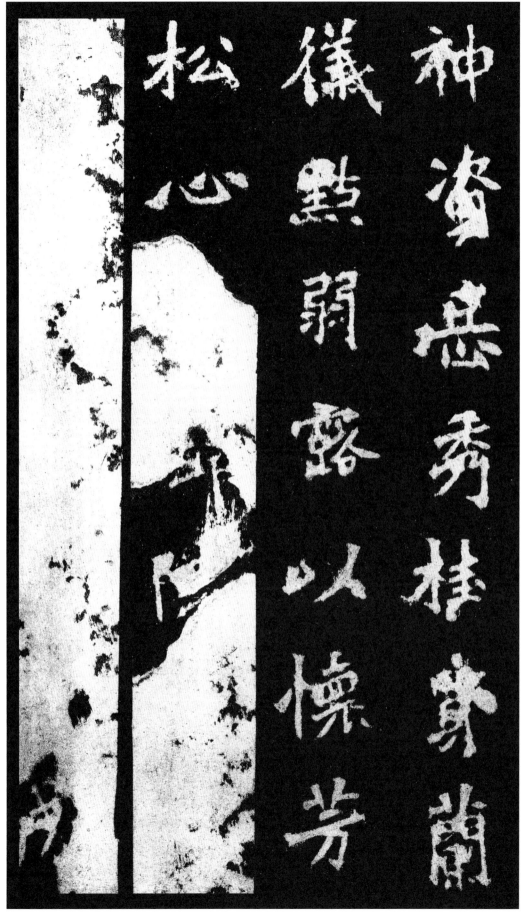

神资岳秀桂质兰
仪点弱露以怀芳
松心

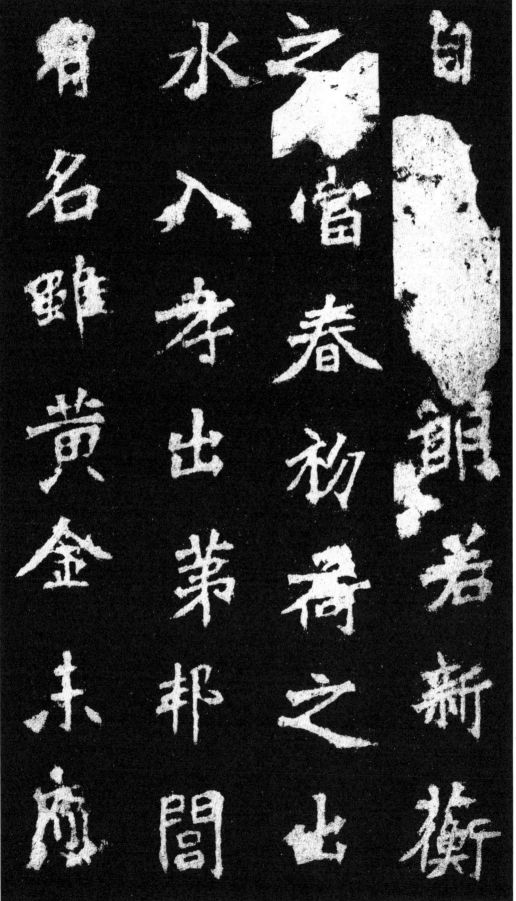

自□□朗

若新蘅

之当春初荷之出

水入孝出第邦间

间

名雖黄金未应

无惭郭氏。友朋□。交遊（游）□□。□□超遥。蒙筭人表。年卄七。遭父忧。寝食

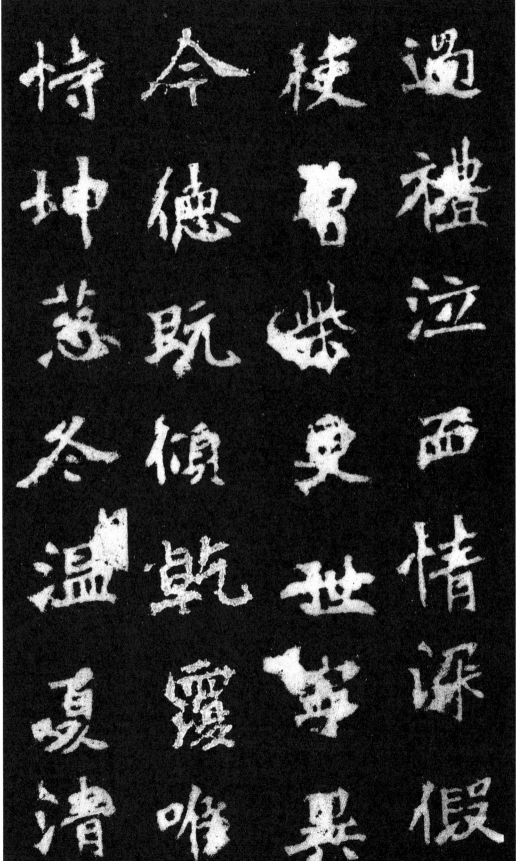

过礼。泣血情深。假使曾柴更世。宁异今德。既倾乾覆。唯恃坤慈。冬温夏清。

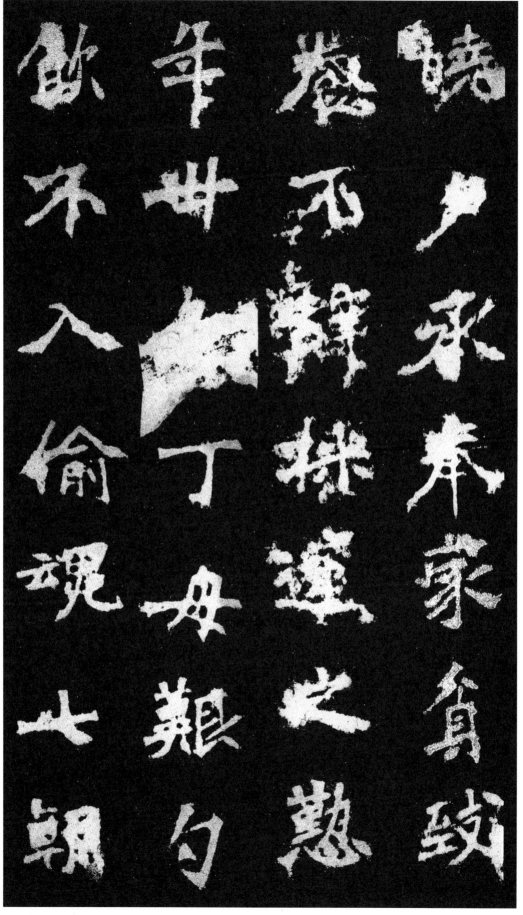

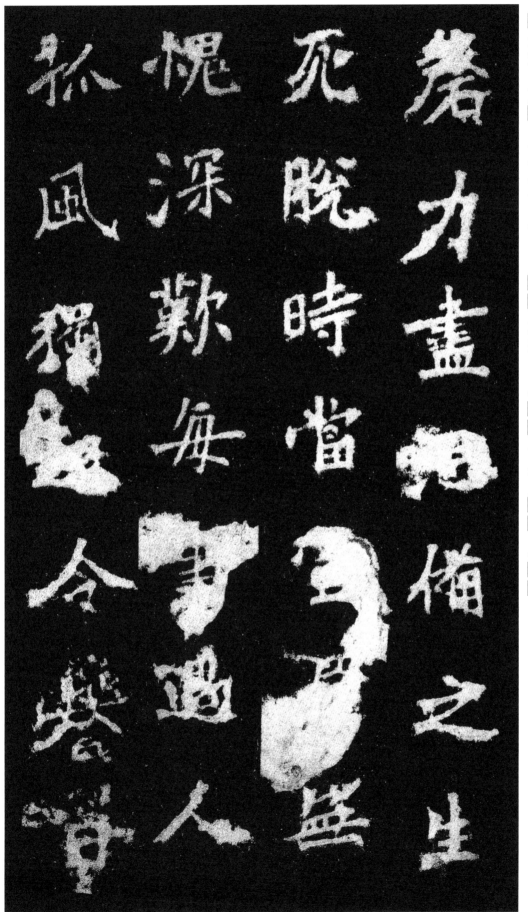

罄（罄）力尽思。备之生死。脱时。当宣尼无愧深叹。每事过人。孤风独超。令誉日

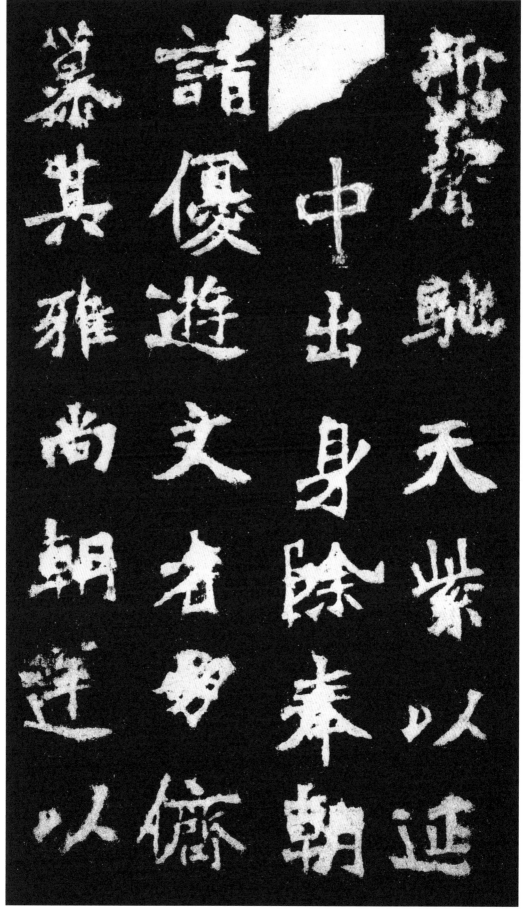

新。声驰天紫。以延昌中出身。除奉朝请。优遊（游）文省。朋侪慕其雅尚。朝廷以

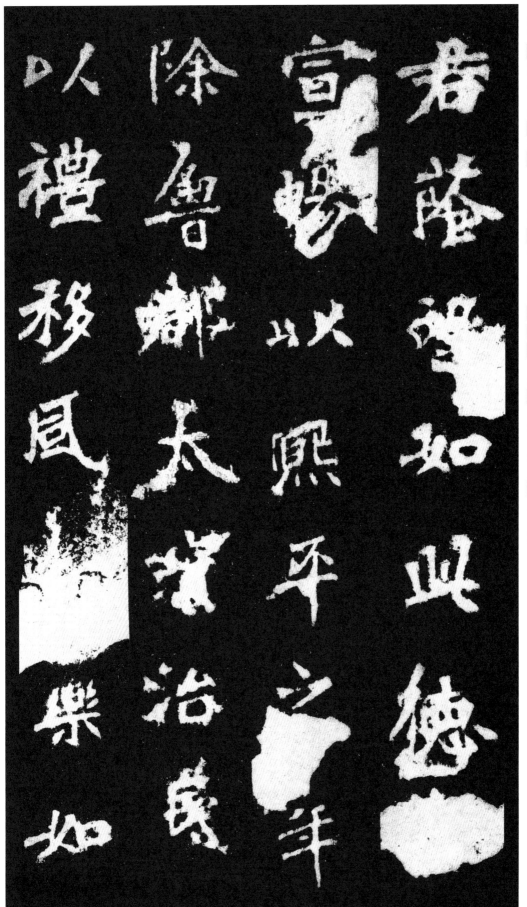

君荫望如此。德□宣畅。以熙平之年。除鲁郡太守。治民以礼。移风以乐。如

。无怠於夙宵。若子之爱。有怀於心目。是使学校克脩（修）。比屋清业。农

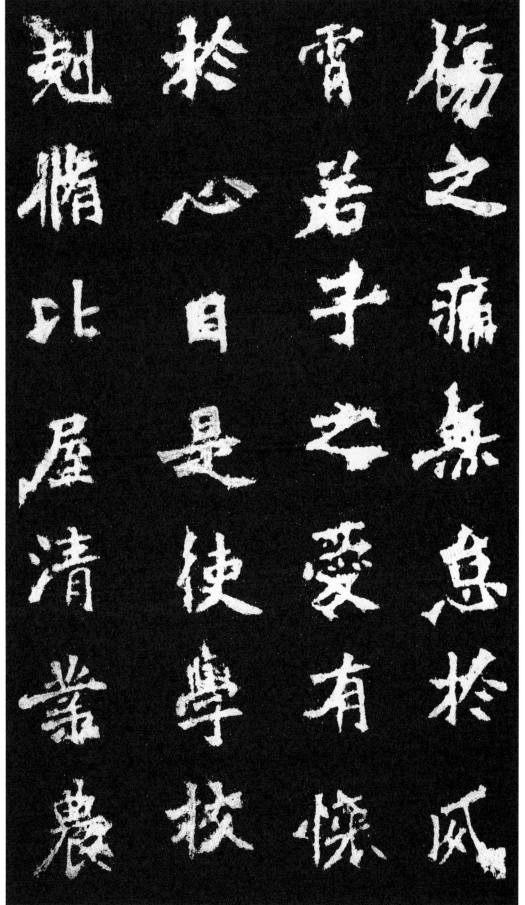

伤之痛無怠於風

霄若子之愛有慷

於心目是使學校

起脩屋清業農

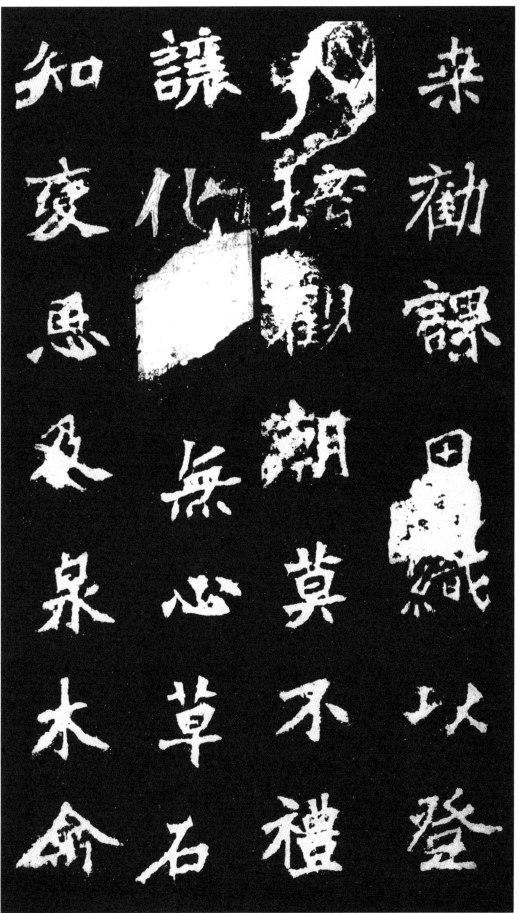

鱼自安。胜残不待馀年。有成期月而已。遂令讲习之音。再声於阙里。来苏

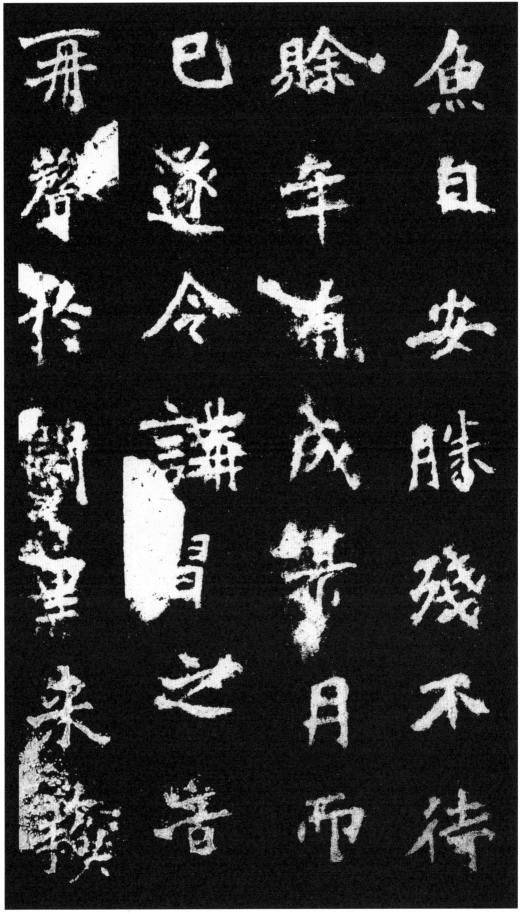

之歌復詠於洙

京兆五守无以

加河南二尹平裁可

若茲雖名位未一

之歌。复咏於洙中。京兆五守。无以克加。河南二尹。裁可若茲。虽名位未一。

金退玉之贞耻拨葵去织之信义方之我君贞耻坡

我君今猶古

許恺弟多賢于民

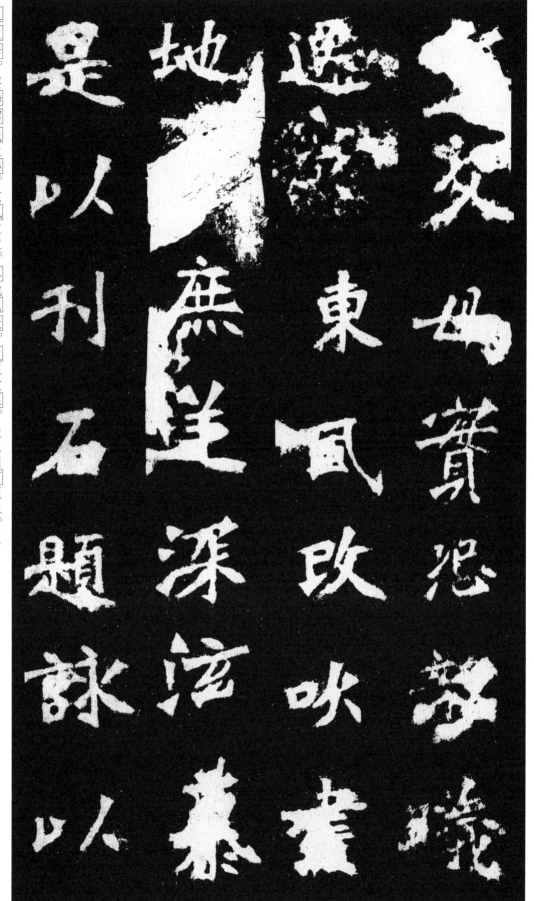

之父母。实恐韶曦迁影。东风改吹。尽地民庶。逆深泫慕。是以刊石题咏。以

旌盛美式

闻庶扬徦烈

辞

氏焕天文體承帝

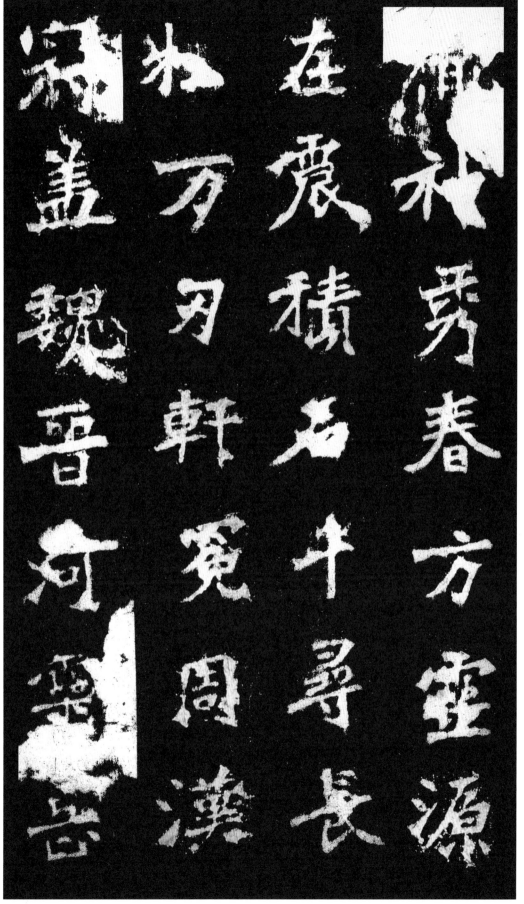

胤。神秀春方。灵源在震。积石千寻。长松万刃（仞）。轩冕周汉。冠盖魏晋。河灵岳

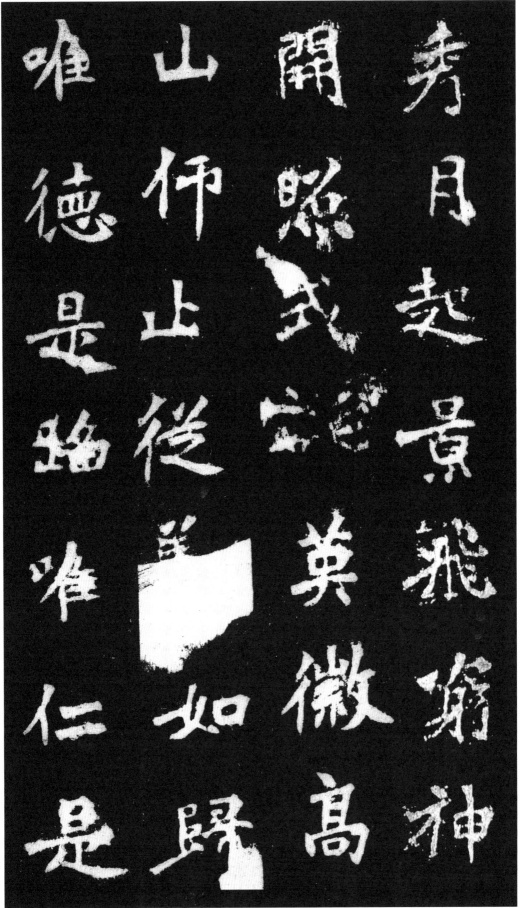

唯德是蹈　山师止从　开照式　秀月起景

唯　　　　　　　　英　　　飞神

仁是　　如归　高　　微高　　　神

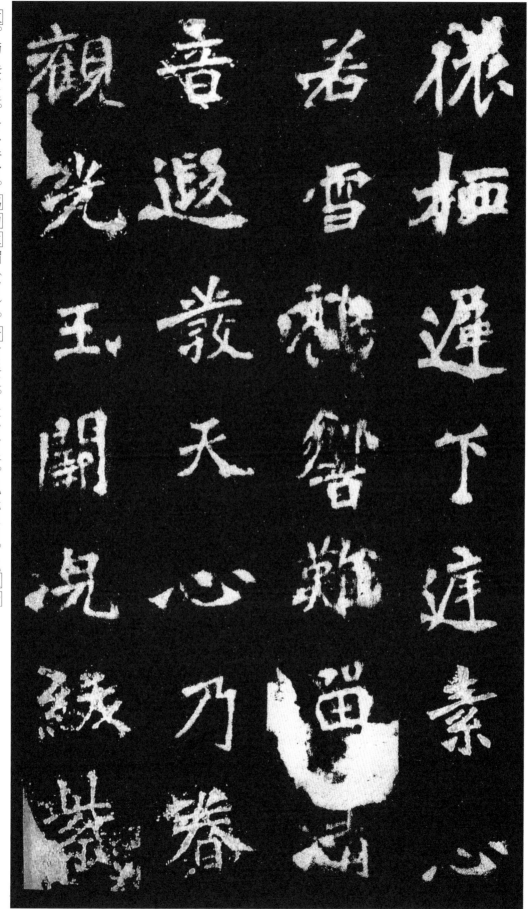

侬。栖迟下庭。素心若雪。鹤响难甾（留）。清音退发。天心乃眷。观光玉阙。浣绂紫

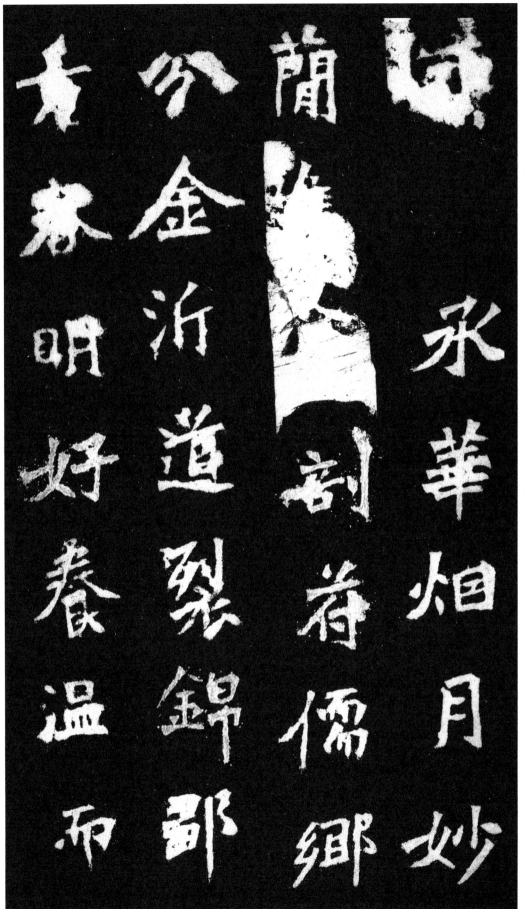

河。承华烟月。妙简唯贤。剖苻（符）儒乡。分金沂道。裂锦邵方。春明好养。温而

□霜。乃如之人。寔（实）国之良。礼乐□。□□□。□之恤。小大以情。□

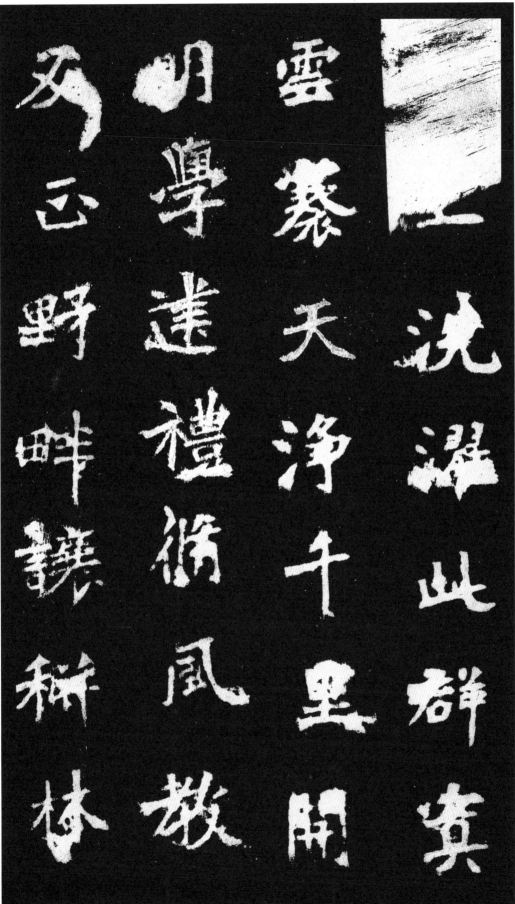

洗。濯此群冥。云襄天净（净）。千里开明。学建礼脩（修）。风教反正。野畔让耕。林

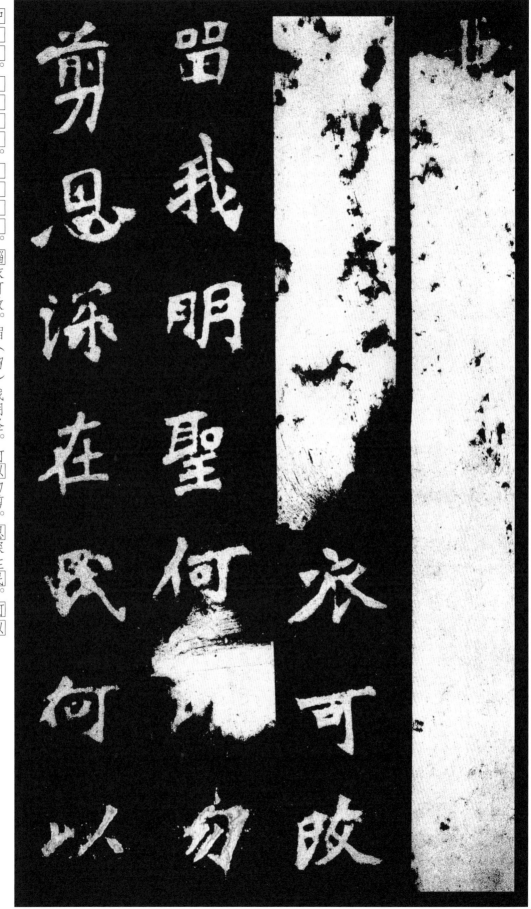

缁衣可改。留（留）我明圣。何以勿剪。恩深在民。何以

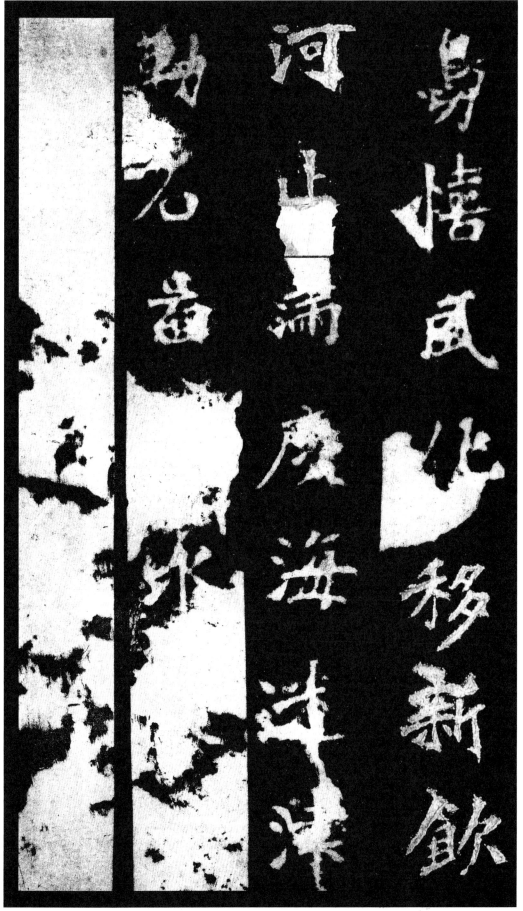

兑僖。风化移新。饮河止满。度（渡）海迷津。勒石图□。永□□□。

溫（荡）寇将军。鲁郡丞。北平□□。义主参军事广平宋抚民。义主龙骧府骑兵参军。骧威

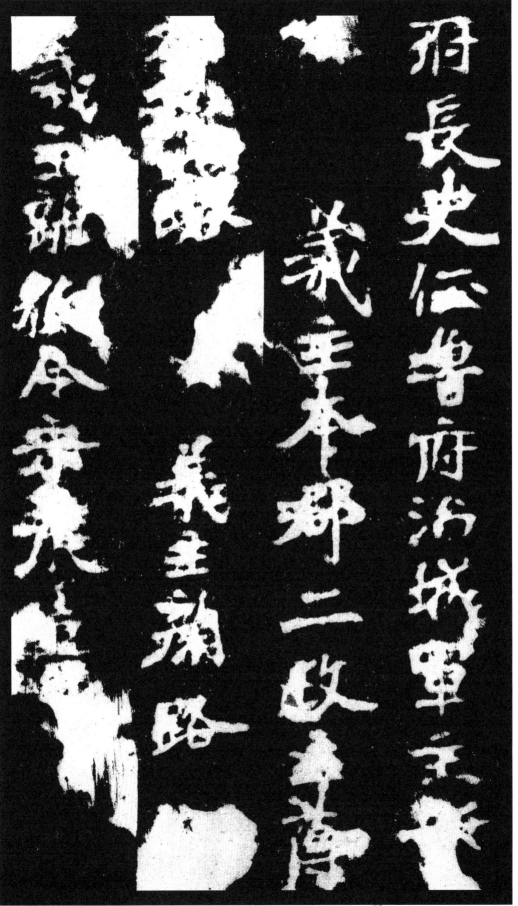

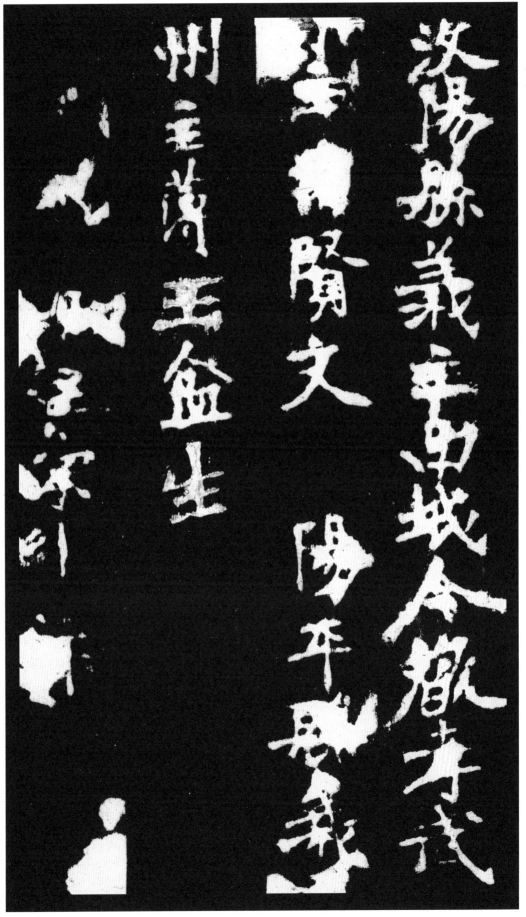

汶阳县义主南城令严孝武。义主□贤文。阳平县义主州主簿王盆生。

造颂四年。正光三年正月廿三日讫（记）。

造颂四年岁光三年山月
十三日讫

44

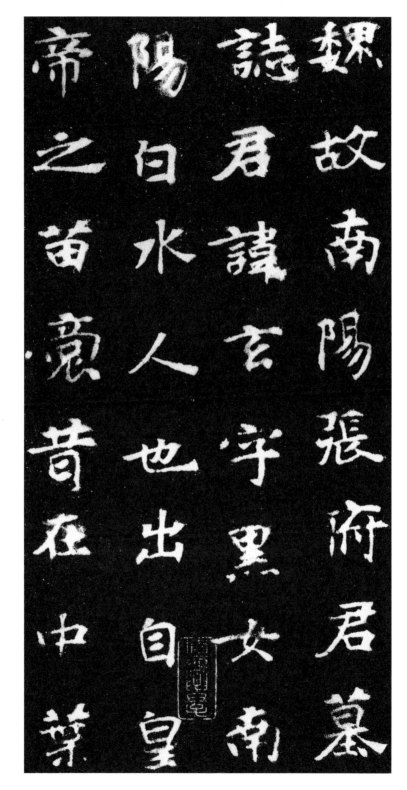

图 1　《张黑女墓志》欣赏

45

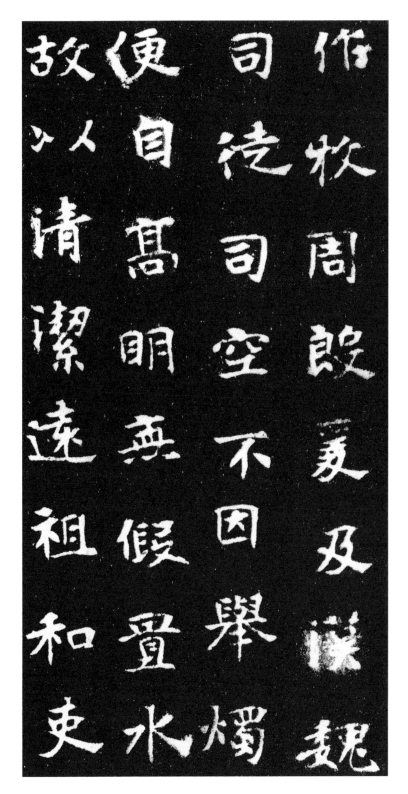

图2 《张黑女墓志》欣赏